改變世界的
非凡人物

芙烈達
FRIDA KAHLO

改變世界的非凡人物系列——

芙烈達

文｜伊莎貝爾·湯瑪斯
圖｜瑪麗安娜·馬德里斯
譯｜劉慧中

叢書主編｜周彥彤
美術設計｜杜嘉凌

副總編輯｜陳逸華
總 編 輯｜涂豐恩
總 經 理｜陳芝宇
社　　長｜羅國俊
發 行 人｜林載爵

聯經出版事業股份有限公司
新北市汐止區大同路一段 369 號 1 樓
(02)86925588 轉 5312
2021 年 1 月初版
有著作權·翻印必究　Printed in Taiwan.

行政院新聞局出版事業登記證局版臺業字第 0130 號
本書如有缺頁，破損，倒裝請寄回台北聯經書房更換。

聯經網址｜ www.linkingbooks.com.tw
電子信箱｜ linking@udngroup.com
文聯彩色製版印刷公司印製

ISBN ｜ 978-957-08-5660-6
定價 ｜ 320 元

國家圖書館出版品預行編目 (CIP) 資料

改變世界的非凡人物：芙烈達 / Isabel Thomas 著；
Marianna Madriz 繪，劉慧中譯 . -- 初版 . -- 新北市：聯經，
2021 年 1 月 . 64 面；14.8X19 公分
譯自：Little guides to great lives：Frida Kahlo
ISBN 978-957-08-5660-6(精裝)

1. 卡蘿 (Kahlo, Frida, 1907-1954) 2. 畫家 3. 傳記 4. 通俗作
品 5. 墨西哥
940.99549　　　　　　　　　　　　109018982

Frida Kahlo

Written by Isabel Thomas
Illustrations © 2018 Marianna Madriz
Translation © 2021 Linking Publishing Co., Ltd.
This edition is published by arrangement with Laurence King
Publishing Ltd. through Andrew Nurnberg Associates International
Limited.

The original edition of this book was designed, produced and
published in 2018 by Laurence King Publishing Ltd., London under
the title Frida Kahlo (Little Guides to Great Lives).

改變世界的
非凡人物

芙烈達
FRIDA KAHLO

生命自當創造與眾不同的意義

文/邢小萍｜臺北市永安國小校長

對兒童來說，能夠找到令自己嚮往的「英雄」，把他或她當成學習的典範，是成長過程中非常重要的一件事。聯經出版社這一系列「改變世界的非凡人物」介紹了六位對世界產生深刻影響的非凡人物：芙烈達‧卡蘿、愛蜜莉亞‧艾爾哈特、瑪里‧居禮、李奧納多‧達文西、查爾斯‧達爾文、納爾遜‧曼德拉；有三位女性、三位男性；他們的成就分布在不同的面向──生物學家、政治學家、藝術家、物理學家、女飛行員以及跨領域的專家。

這一系列讀物適合提供中高年級的孩子閱讀，六位譯者全是現職的小學英語教師，有豐富的教學經驗，及為孩子選擇多元閱讀文本的能力。透過他們對於譯文的專業以及對孩子的理解，將文字轉化成適合孩子閱讀的內容，孩子們可以自己閱讀，可以透過班級共讀，當然也可以組成讀書會，選擇有興趣的人物進行深度對話、相互討論。

這六位非凡人物分別跨越美洲、歐洲、中歐、非洲，出生的年代從十五世紀到二十世紀，這些人物的生活環境無法與現在相提並論，或許都曾經歷世界重大的轉變，例如：革命、世界大戰、種族隔離……，因為外在環境的困頓，造就這些人物共同的特質：喜歡探索、有創造力、恆毅力、不怕困難、不輕易放棄，所以他們經常可以得到「史上第一」或是「世上唯一」的稱號。這些曠世成就並非偶然，無論他們生命的長與短，他們的故事能讓讀者深刻的感受──生命自當創造與眾不同的意義！

拿到這一系列作品時，一直在思考：世界上影響思考的人這麼多，為什麼選擇這幾位？為什麼沒有東方的代表人物？如果讓我來設計或挑選，我又會選擇哪些重要的非凡人物呢？身為一個推動閱讀的小學校長，當我在選書時，我會不會推薦這一系列的作品讓孩子讀呢？學校的英語教學團隊老師，一開始接觸這系列書籍，發現文字、圖畫容易讀，雖然翻譯的過程中也會遇到一些小小的麻煩（如專

　　讀完芙烈達的故事，相信你一定非常佩服她努力克服各種苦難，用繪畫展現自己的熱情與才華。芙烈達畫了一幅又一幅的自畫像，想要表達出真正的自我。現在換你來挑戰，如何用創造力與藝術來向別人展現自己。

1、生活中人們通常覺得你是什麼樣子？這個樣子跟你自己的想法一致嗎？

2、拍一張你認為能夠展現你的外表與表達內心想法的自拍照。

3、用這張照片向你的同學、朋友介紹你是誰？你是怎樣的人？

在畫板上揮灑出人生的色彩

文 **劉慧中** | 本書譯者、國小英文教師

芙烈達‧卡蘿是墨西哥最富盛名的女畫家。她的作品大多是風格強烈的自畫像。芙烈達生於1907年7月6日。1910年，墨西哥爆發革命；因為認同革命追求社會公平的精神，長大後的芙烈達將自己的出生年改為1910年，象徵著與墨西哥一起新生。六歲時，被診斷罹患小兒麻痺症，在父親的協助下開始長期復健運動。1925年，十八歲時再度遭逢意外。因為搭乘巴士遇上一場嚴重車禍，她的脊椎、肋骨、骨盆和肩膀都因劇烈撞擊而碎裂。這場意外徹底改變芙烈達的一生，她放棄了從醫的理想，開始專注於作畫。1929年，二十二歲時與墨西哥知名畫家迪亞哥‧里維拉結婚。婚後跟隨迪亞哥往返於美國和墨西哥居住。因為文化認同與環境差異，芙烈達非常的孤單和思念她的故鄉，接下來又接連遭受流產與丈夫的外遇。1939年，三十歲時與迪亞哥離婚，隔年又復婚。肉體與精神飽受的痛苦，成為她創作的靈感來源。雖然她的名望日增，她的身體健康卻日益惡化，於1954年逝世，享年四十七歲。

1954年，芙烈達生前在自己的祖國舉辦的唯一且是最後一次的個展，一位當地的評論家說到：「如果要將卡蘿女士的作品與她的生活分開，那簡直是不可能的。她的繪畫就是她的自傳。」芙烈達自己也說過：「我畫自己，因為我總是孤獨一人，因為我才是最了解自己的人。」

讀完芙烈達一生的故事後，她在身體與感情上所受到的創傷，提醒我們要珍惜自己與身邊的朋友和家人。想一想，當我們健康時，我們是否曾感恩這樣的祝福，並且好好的愛惜、照顧好我們的身體？當家人朋友們陪伴在我們身邊時，我們有沒有好好的回應他們的愛，並且找出時間與他們相處呢？當遭遇挫折、痛苦時，我們是不是該盡力面對人生的考驗，而不是選擇放棄呢？雖然我們不能要求人生都能遇到順境，但希望大家都能培養積極樂觀的態度面對生命中的逆境，像芙烈達一樣在灰暗的畫板上揮灑出亮麗的色彩。

有名詞），但老師們認為可以一起共事學習，也是歡喜的成就一件美事！譯者老師們也在這個過程中也學習甚多！

　　首先，這系列作品對於女性人物的描述，充分彰顯性別平等的真正意涵！芙烈達‧卡蘿——一生受盡挫折磨難，仍然堅持自己對藝術的專注，在生命最後的階段，躺在展場大廳中的病床上，主持自己在祖國唯一且最後一場的畫展開幕；愛蜜莉亞‧艾爾哈特——在喜愛飛行並爭取女性飛行的權力過程中，創造無數的第一，儘管最後在航程中消失，但求仁得仁，相信她一定是無怨無悔，並擁有世人永恆的懷念與敬重。瑪里‧居禮——對於放射性物質的研究和發現，成為二十世紀中最重大的發明，更令人敬佩的是她永遠不居功，想到的是為更多的後續研究找到方向與經費，就連偉大的科學家愛因斯坦也稱讚她：「在所有著名人物中，瑪里‧居禮是唯一不被榮譽所腐蝕的人。」這幾位勇敢突破女性發展的天花板，在當時充滿性別歧視和偏見的工作環境和社會氛圍下，她們鍥而不捨的追求自己的理想，一次又一次的突破框架與限制，並且讓世人看見女性不是只能在家中洗衣、燒飯、縫紉和照顧孩子；她們一樣可以兼顧母親和做自己的角色，堅毅的逐夢。這是令人振奮的精采生命故事！

　　而李奧納多‧達文西——十五世紀中葉一個聰明又奇特的生命混合體：既是藝術家、數學家同時又是工程師和發明家。本書並沒有著墨太多在他的知名作品〈蒙娜麗莎〉，反而比較著墨在他對於各領域專業的探究精神和做法，尤其提到非常多次他的筆記，實在令人讚歎！查爾斯‧達爾文——這十九世紀很重要的「物種起源論」和「演化論」在書中有非常精采的介紹和說明，對於科學或生物探究有興趣的孩子們，值得詳細的閱讀喔！而活到九十五歲的南非首位民選黑人總統納爾遜‧曼德拉先生，他為種族平等所付出的努力和犧牲，對比現今的政治現場，更讓人欽佩。

　　傳記可以有不同的呈現方式，這一系列中高年級適讀的人物故事，希望能成為孩子自主學習和促進社會參與的典範，值得推薦！

改變世界的 **非凡人物** 系列
因為他/她們，世界變得更精采!

本系列精選六位來自世界各地、涵蓋各個領域、跨越時代與性別的人物，用優美的插圖、簡單易懂的文字，介紹他們所面對的困境、成就的事蹟，以及為這個世界帶來的改變。

透過這幾個非凡人物的生命故事，帶給孩子一趟啟發之旅。發現自己的天賦，勇敢追逐夢想，從現在就開始!

全系列6冊

達文西

芙烈達

曼德拉

艾爾哈特

瑪里‧居禮

達爾文

改變世界的
非凡人物

芙烈達

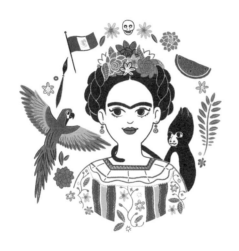

文　伊莎貝爾‧湯瑪斯 Isabel Thomas

圖　瑪麗安娜‧馬德里斯 Marianna Madriz

譯　劉慧中

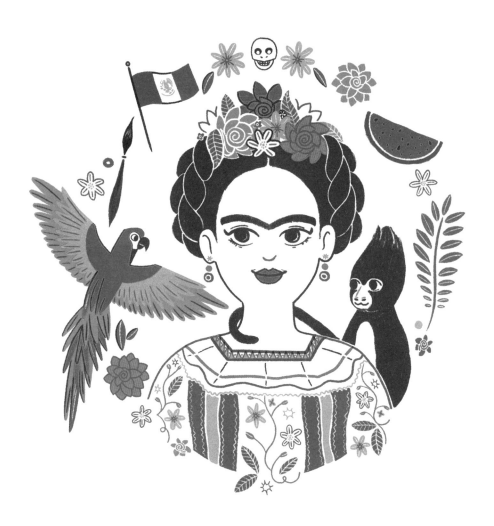

芙烈達‧卡蘿是墨西哥最偉大的藝術家之一。她生活在墨西哥和全世界都正面臨巨變的時期。她的先生迪亞哥‧里維拉也是一位知名的墨西哥藝術家。

到底誰才是「真實」的芙烈達呢？她透過數十幅自畫像——相當於藝術家的「自拍」——試著回答這個問題。

芙烈達想表達「更高層次的真實」，不僅是她的外表，更包含了她的想法、感情，以及她與墨西哥的連結。

這是一個介紹芙烈達如何藉由繪製一幅又一幅自畫像，成為世界著名畫家的故事。

1907年，芙烈達出生於墨西哥的科約阿坎。她的媽媽是墨西哥人，爸爸是德國人。

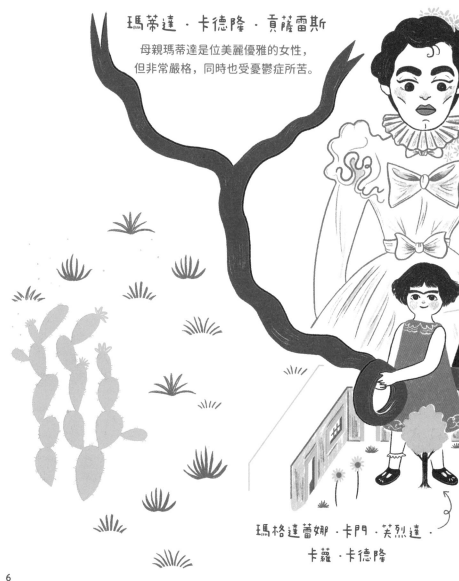

瑪蒂達‧卡德隆‧貢薩雷斯

母親瑪蒂達是位美麗優雅的女性，但非常嚴格，同時也受憂鬱症所苦。

瑪格達蕾娜‧卡門‧芙烈達‧卡蘿‧卡德隆

她在父親設計的美麗藍色屋子裡長大。

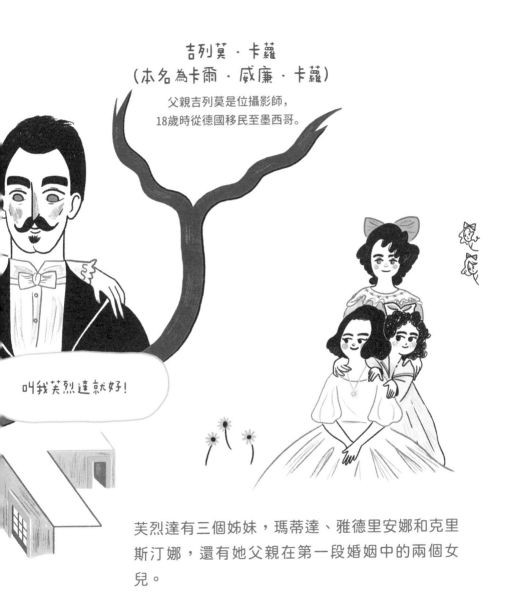

吉列莫・卡蘿
（本名為卡爾・威廉・卡蘿）

父親吉列莫是位攝影師，
18歲時從德國移民至墨西哥。

叫我芙烈達就好！

芙烈達有三個姊妹，瑪蒂達、雅德里安娜和克里斯汀娜，還有她父親在第一段婚姻中的兩個女兒。

芙烈達剛出生時，墨西哥也正經歷一個新的開始。1910年，墨西哥爆發革命，墨西哥人民想要推翻在位長達三十多年的獨裁者的統治。這段時間充滿動亂，有許多人在這場革命中喪生。

五歲的芙烈達從她安全的家中，看著外面的戰鬥。

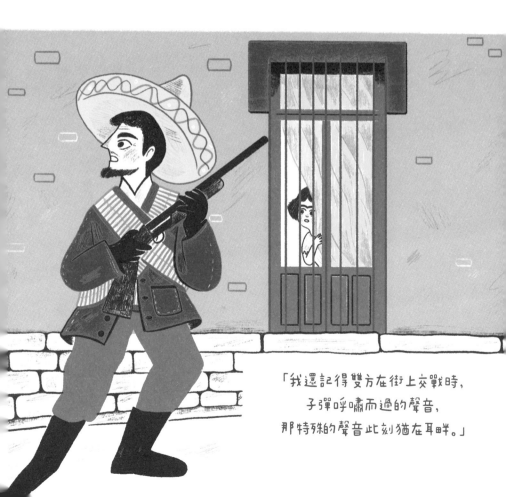

「我還記得雙方在街上交戰時，子彈呼嘯而過的聲音，那特殊的聲音此刻猶在耳畔。」

墨西哥革命的精神在於推翻霸權與追求公平，這樣的訴求深深吸引著芙烈達。她還記得和姊妹們躲在一個巨大的衣櫃中，悄悄的唱著革命歌曲。

這些回憶與情感深深的留在她的腦海中，她甚至將自己的出生年改成革命開始的1910年！

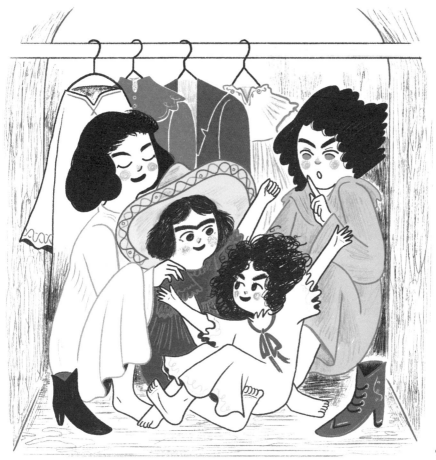

戰爭固然恐怖，但父親生病，讓芙烈達更是驚恐。當時，芙烈達對爸爸所罹患的癲癇症一無所知。

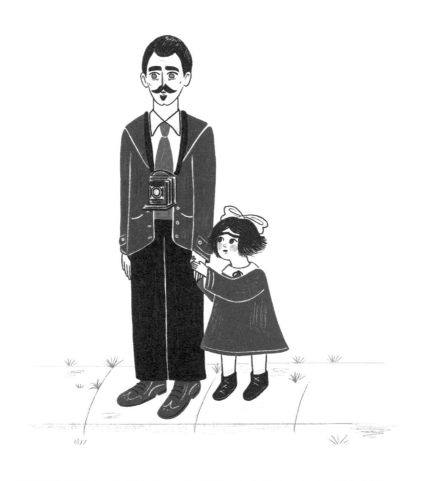

「爸爸常常將相機掛在身上，牽著我的手走著，然後，就很突然的倒下。我必須知道在爸爸發作時如何幫助他。」

當爸爸沒有發病時，他是位溫暖而慈祥的父親。他喜愛芙烈達大膽、叛逆的性格。

芙烈達和姊妹們要學著煮飯、縫紉和照料家務，就像當時所有的墨西哥女孩一樣。但是，吉列莫認為他的女兒要和男孩一樣接受良好的教育。於是，他將芙烈達和克里斯汀娜送進墨西哥市的一所德國學校就讀。

但不幸的是，1914年悲劇發生了，當時的她只有六歲。

「一切從我右腿上的一陣劇痛開始，
然後蔓延到我的腳上……」

芙烈達罹患了<u>小兒麻痺症</u>（脊髓灰質炎），那是一種會使肌力變弱，嚴重時會致命的疾病。芙烈達臥床九個月才復原。疾病造成她的右腳萎縮、發育不全。

突然間，芙烈達感到自己與眾不同並且覺得孤單。在學校，孩子們為她取了個外號——假腿芙烈達。

於是，她開始在自己的想像世界裡，尋找慰藉。

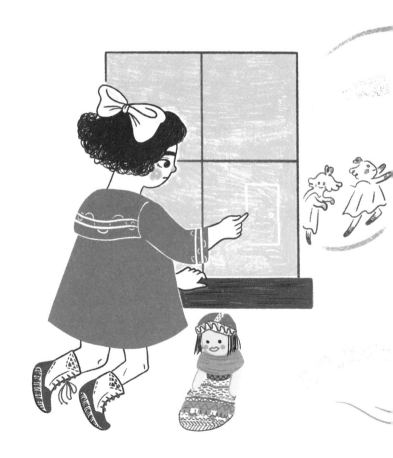

「小時候，我會對著房間裡的窗戶呵氣，
並用手指畫出一扇門。我想像著，
只要走出這門，就可以看到在門外等著我的朋友，
當她跳舞時，我會告訴她那些不為人知的煩惱。」

吉列莫規劃了一些運動來讓芙烈達變得更強壯。

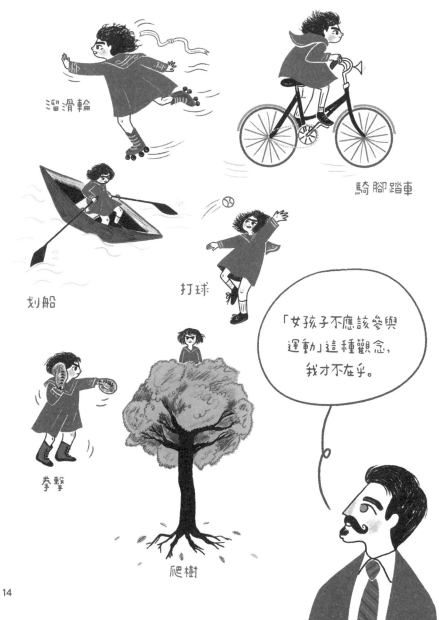

溜滑輪

騎腳踏車

划船

打球

拳擊

爬樹

「女孩子不應該參與運動」這種觀念，我才不在乎。

這些運動確實改善了芙烈達跛腳的情形。雖然右腳仍然相對瘦弱，但她比以前更有自信了。

吉列莫也教導芙烈達如何使用相機。當時，彩色攝影尚未發明，因此，黑白照片必須手工上色。芙烈達愛極了這項工作，她全神貫注以至於忘了其他的事。

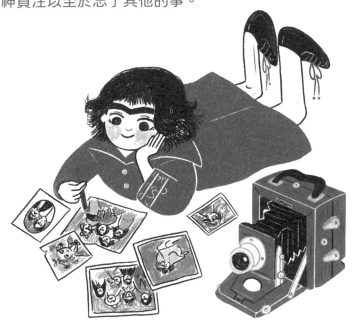

「我有非常美好的童年，一切都歸因於我的父親。即使他被疾病纏身，但對我而言，他是溫柔、勤奮的最佳典範，最重要的是，他了解我所有的問題。」

十四歲時，聰明的芙烈達考進墨西哥最好的學校。在2000名學生中，女生僅有三十五位，但她不再害怕自己和別人不一樣，反而還蠻享受這種情況。她常常穿男裝，並把頭髮剪得短短的。

芙烈達很快的結交了一群有創意又聰明的朋友。他們擁有共同的愛好，如書籍、爵士樂、詩歌和<u>社會主義運動</u>。因為他們總是戴著帽子，於是被稱為「帽子」團。

芙烈達熱愛她的生活，並且和帽子團中一位名叫阿雷漢德羅的男孩開始交往。

芙烈達喜愛的科目有<u>解剖學</u>、<u>生物學</u>和<u>動物學</u>。她本想成為一位醫生,但悲劇卻再次打擊她的人生。

意外發生於1925年9月17日。
「我在公車上的扶手旁坐下後不久，公車就與電車相撞，車上的乘客都受傷了，而我，是最嚴重的那個人……」

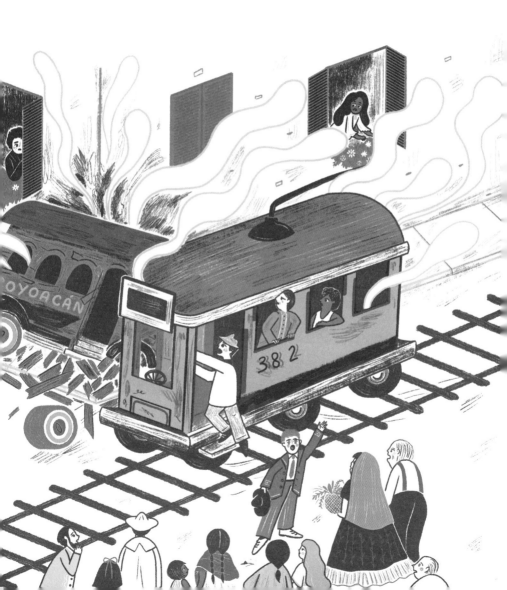

芙烈達的身體嚴重受創。

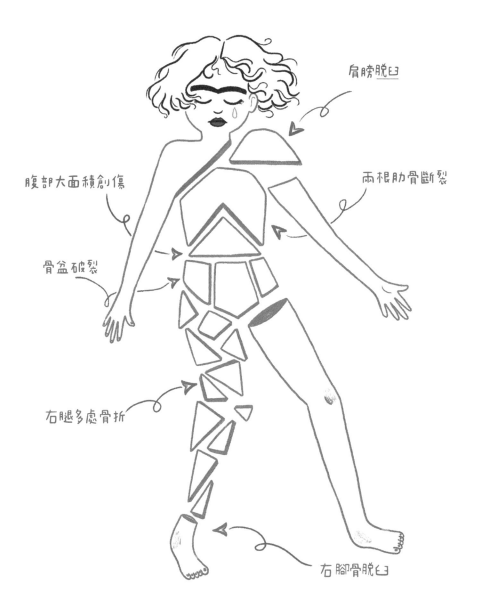

肩膀脫臼

兩根肋骨斷裂

腹部大面積創傷

骨盆破裂

右腿多處骨折

右腳骨脫臼

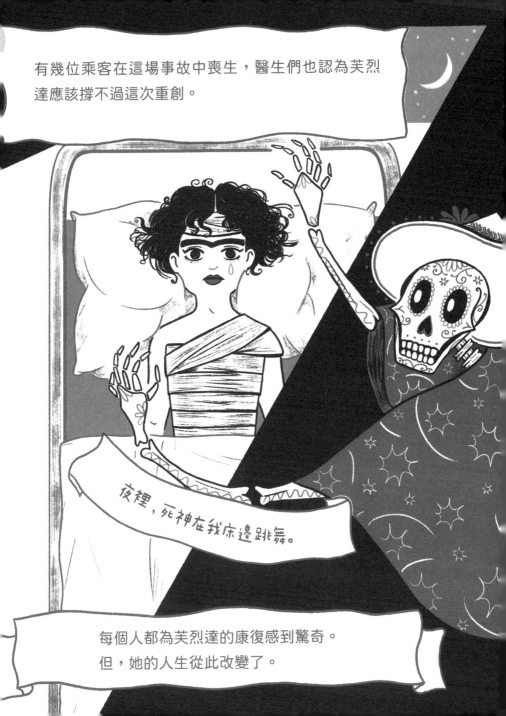

有幾位乘客在這場事故中喪生，醫生們也認為芙烈達應該撐不過這次重創。

夜裡，死神在我床邊跳舞。

每個人都為芙烈達的康復感到驚奇。
但，她的人生從此改變了。

芙烈達在床上躺了三個月，雖然痛苦，心中也常籠罩著死亡和憂傷的念頭，但她很快就展現了對生命的熱情和幽默。

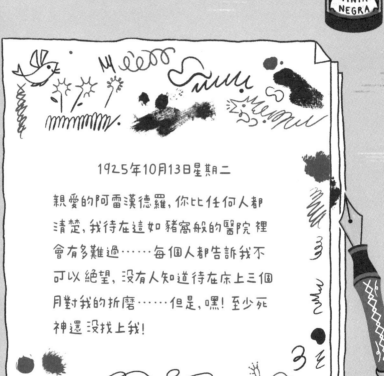

1925年10月13日星期二

親愛的阿雷漢德羅，你比任何人都清楚，我待在這如豬窩般的醫院裡會有多難過……每個人都告訴我不可以絕望，沒有人知道待在床上三個月對我的折磨……但是，嘿！至少死神還沒找上我！

雖然阿雷漢德羅一直都沒有來探望芙烈達，但其他朋友都陪伴在她的身邊。只要芙烈達手邊能拿到的書，不管是詩歌、哲學、政治或藝術，她都照單全收。

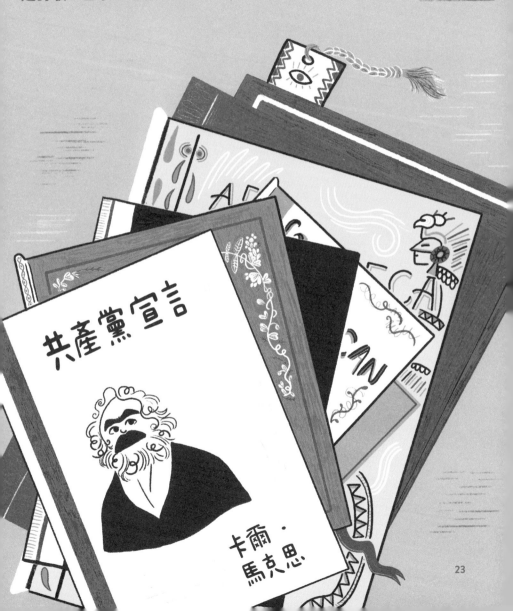

共產黨宣言

卡爾‧馬克思

芙烈達看起來似乎完全康復了，但一年後她又進了醫院。醫生發現她有三節脊椎骨錯位。為了治療這個問題，她必須再休息九個月，並且要穿著石膏製的胸衣來固定脊椎。

雖然成為醫生的夢想已經破滅，但芙烈達感到心中有一股巨大的能量，正驅使她去做一些不同的事情。

芙烈達的父親提供顏料，母親為她訂做一個躺著也能作畫的特製<u>畫架</u>。芙烈達開始畫她的姊妹、朋友，還有天花板上鏡子中的自己。

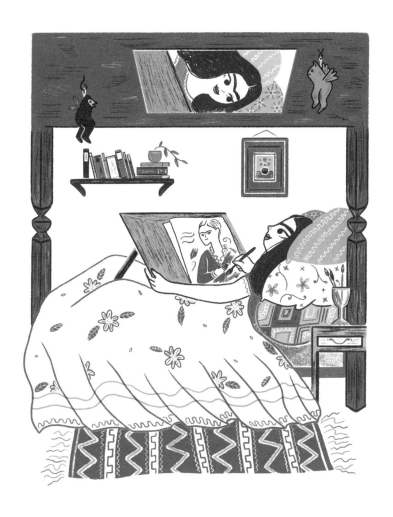

當芙烈達終於脫下石膏胸衣時，她已經二十歲了，準備
重新享受人生。她決定致力於藝術創作，對於畫出當下
所見到的事物，非常著迷。

芙烈達再度找到志同道合的朋友。他們是一群墨西哥藝
術家，熱衷於討論當時的政治情勢並且嚮往一個更公平
的社會。

芙烈達加入了墨西哥共產黨，且將黨徽別在衣服上。

透過這些藝術家朋友，芙烈達遇見了一個人，就像那場車禍一樣，這個人也為她的一生帶來戲劇化的改變。

迪亞哥.里維拉
1886 – 1957
知名墨西哥畫家

當時墨西哥的新政府努力尋求國家的統一。他們聘請迪亞哥繪製一幅巨大的壁畫來頌揚墨西哥的民俗藝術、文化與傳統，而不是歐洲的歷史及藝術。壁畫的內容不僅具有華麗的藝術風格，還蘊含了豐富的訊息。

芙烈達無懼於迪亞哥的名氣，
她想要知道真正的藝術家對她的畫作有什麼看法。

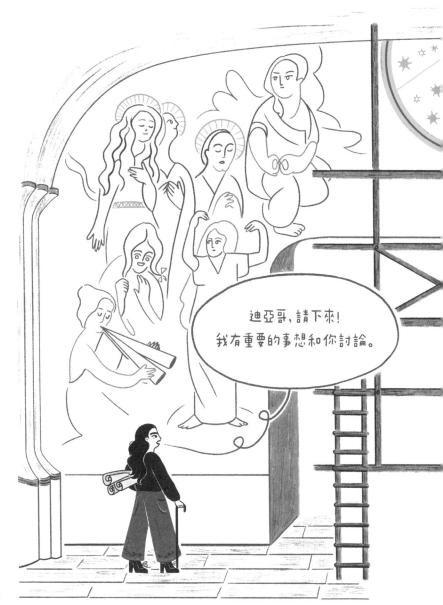

迪亞哥永遠記得這一幕，尤其是芙烈達鼻子上方那道
引人注目的一字眉。

重要的是芙烈達的畫作讓他驚為天人。這些畫作呈現
出最真摯而赤裸的情感。芙烈達請他再多看一些她的
作品。他們很快的墜入愛河，迪亞哥甚至將芙烈達畫
進他的壁畫中。

芙烈達與迪亞哥訂婚了。但她的家人並不開心，有許多的理由讓他們認為他倆不適合結婚。

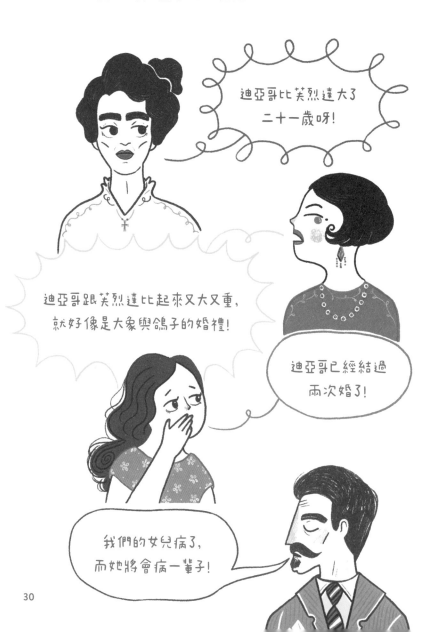

迪亞哥比芙烈達大了二十一歲呀!

迪亞哥跟芙烈達比起來又大又重，就好像是大象與鴿子的婚禮!

迪亞哥已經結過兩次婚了!

我們的女兒病了，而她將會病一輩子!

最後，他們在1929年完婚，只有芙烈達的父親出席了婚
禮。

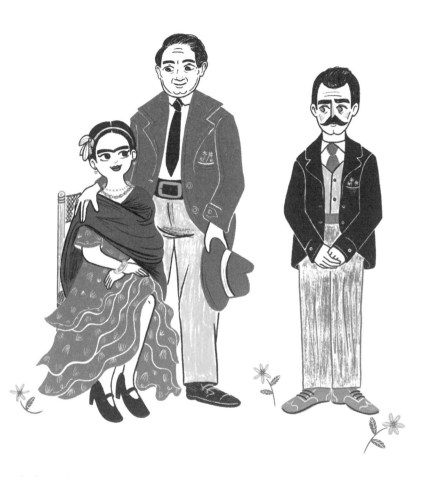

起初，芙烈達愛極了新生活。她開始每天穿著墨西哥傳
統服飾，創造屬於自己獨特的風格。畫作也比以往增
加，迪亞哥啟發了她，他的稱讚讓她相信自己也能成為
一位專業的藝術家。

但沒多久，事情就開始不大順利。迪亞哥受雇到舊金山繪製一幅壁畫，於是他們搬到了美國。迪亞哥很喜歡舊金山的生活，但芙烈達卻感到很孤單。迪亞哥總是有很多的派對和會議要參加，芙烈達則覺得很難融入當地。

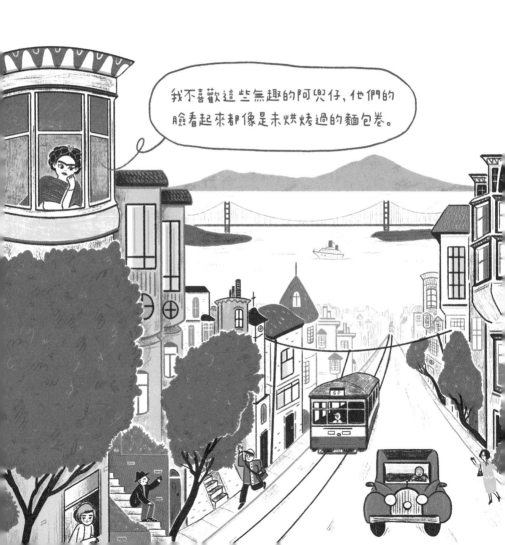

在舊金山，芙烈達再度遭遇悲劇，她流產了。她的身體在先前的車禍中遭受重創，醫生告訴她可能很難懷孕。芙烈達難過得心都碎了。

當迪亞哥因為工作必須回到墨西哥時，芙烈達很高興，
因為那裡有她熟悉的景緻、聲音和氣味。

他們開始建造一棟非常漂亮的新房子，但不久迪亞哥又
受邀到美國，這次是去紐約。芙烈達不想一個人待在墨
西哥，所以就跟著去了。

迪亞哥很喜歡紐約，但芙烈達很想家，一點也不快樂。
她創作一幅拼貼畫，毫不客氣的把這座城市裡所有她厭
惡的事物都畫進去。

「美國人就像是住在
一個又髒又不舒服的
　　雞籠裡……」

「……有錢人的豪宅旁，就是
　　遊民和窮人……」

「……人們都很
　　虛偽……」

「……唯一的色彩就是
我的墨西哥服裝……」

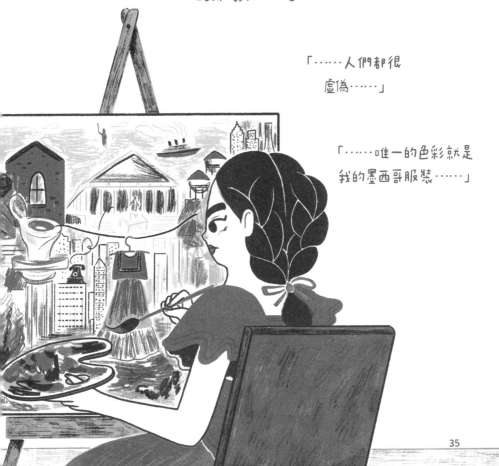

迪亞哥下一個工作是在底特律，那是個工業與機械之城。底特律是美國較為貧窮的地區，但芙烈達和迪亞哥反而覺得比起紐約這裡友善多了呢！

但是當迪亞哥正在創作他最偉大的作品之一時，芙烈達二度流產了。

這次復原後，她的創作風格完全不同以往。自畫像反映出她腦中可怕的想法和畫面，她毫不掩飾的畫出她的心碎與痛苦。

迪亞哥也對芙烈達的畫作感到驚訝。他說：「不曾有任何女人像芙烈達一樣，能將如詩般的悲傷表現在畫布上。」

1933年，芙烈達和迪亞哥終於再度回到墨西哥，他們搬進了新家。這個新家與其說是一棟房子，更像是一件藝術品。這是由一座橋樑連接起來的兩個立方體建築。

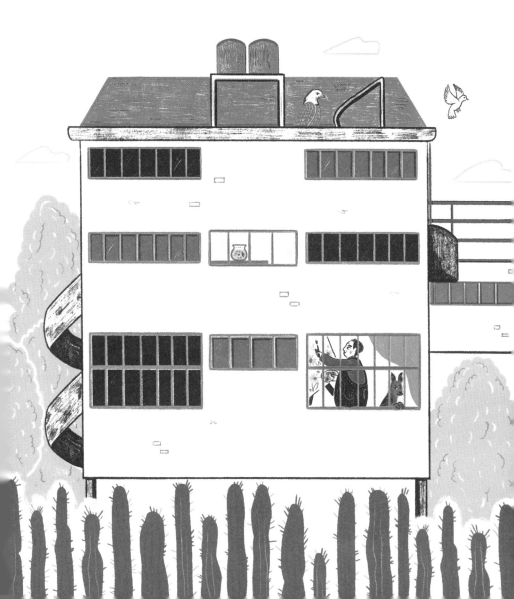

芙烈達住在小立方體裡，她在裡面養了許多珍禽異獸，
像是頑皮的蜘蛛猴、可愛的小鹿及小鳥，還有數隻嬌小
的墨西哥無毛犬。

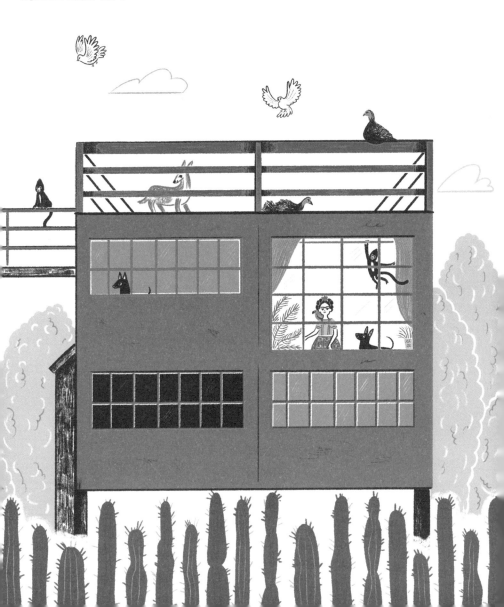

但她的快樂沒有持續太久。1934年，在芙烈達手術後休養期間，她發現迪亞哥和她的妹妹克里斯汀娜發生婚外情。

芙烈達搬出他們的家，住進墨西哥市的一間公寓裡，她再次毫不隱藏的將心碎畫了出來。

她甚至也開始一段新的感情，對象是一位傑出的雕刻家。但內心深處，她仍深愛著迪亞哥。

……即使我們必須忍受
無盡的爭吵、毆鬥、謾罵和
一遍又一遍的越洋電話,
我們仍然深愛著彼此。

芙烈達找到新的方式來展現她的憂慮和情感，她的畫作
變得更有力量。

她在許多自畫像中採用素色空白的背景，來表達她心中
的寂寞。

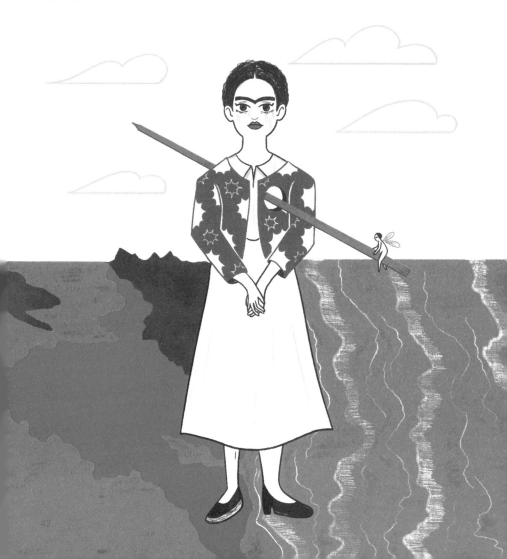

芙烈達最終還是回到迪亞哥的身邊，而迪亞哥也繼續鼓勵她創作。1938年，芙烈達在紐約的李維畫廊舉辦首次個展。

畫展非常成功，評論家對芙烈達的作品讚譽有加，她受邀創作更多的畫作。芙烈達的藝術開始為她帶來財富，而她終於成為一位藝術界的明星。

接著芙烈達受邀至巴黎展出作品。她的畫作在當地造成轟動。世界知名的羅浮宮博物館也收藏了她的一幅畫！

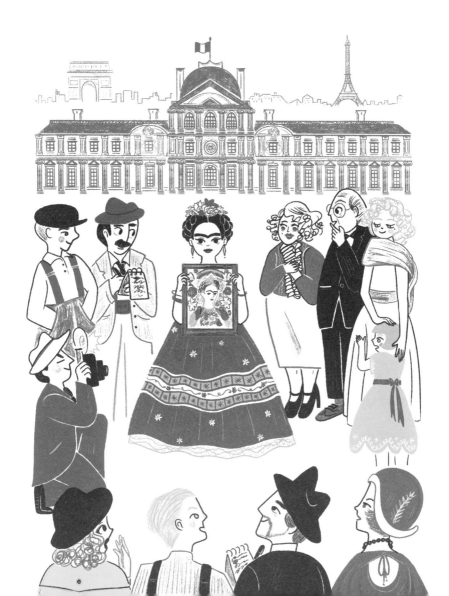

甚至連知名的畫家畢卡索也送給芙烈達一對耳環，來表達對她的尊敬。

有些人將芙烈達的畫視為<u>超現實主義派</u>。這派的畫風嘗試表達內在的感受，展現夢境多於現實。但這樣的歸類，芙烈達並不贊同。

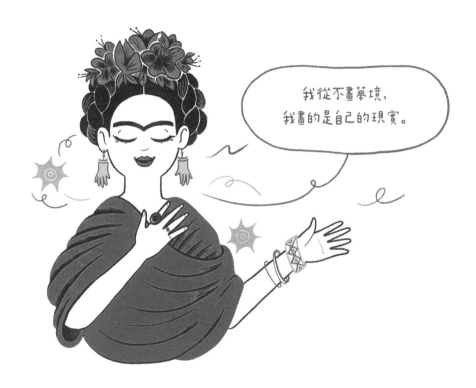

她嘗試畫出她所經歷過的人生。畫自畫像是因為她才是最了解自己的人。

1939年，芙烈達的人生和當時的世界一樣，陷入一片混亂。

她從巴黎回來時發現，迪亞哥和克里斯汀娜又在一起了。1939年11月，二次世界大戰爆發時，他們正式離婚。

芙烈達有時會感到絕望。

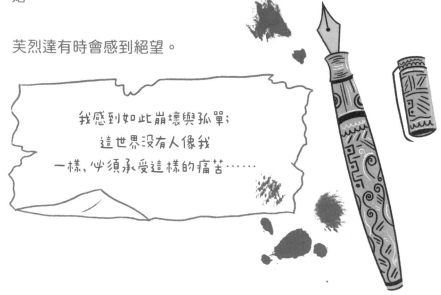

我感到如此崩壞與孤單；
這世界沒有人像我
一樣，必須承受這樣的痛苦⋯⋯

但在其他時候，她對未來又充滿希望。她用不同的方式一遍又一遍，畫出她所有的感受。

在〈兩個芙烈達〉這幅作品中，她和自己手牽著手，呈
現出和迪亞哥相愛與分開後的兩個自己，以及她如何利
用自己內在的力量來醫治傷痛，就如同小時候那個幻想
朋友幫助她度過難關一樣。

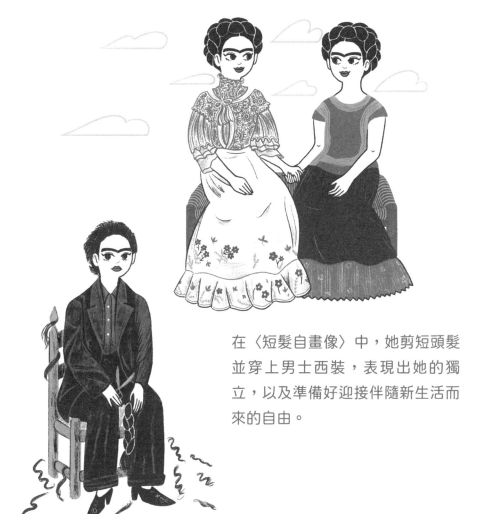

在〈短髮自畫像〉中，她剪短頭髮
並穿上男士西裝，表現出她的獨
立，以及準備好迎接伴隨新生活而
來的自由。

1940年，芙烈達去舊金山時與迪亞哥重逢了。他請求芙烈達再嫁給他。她答應了，但芙烈達要求獨立生活。

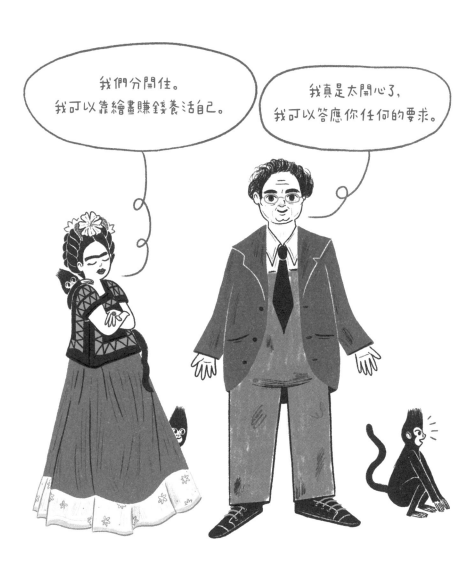

芙烈達此時已是一位成功的藝術家，生活也趨於平靜，
但她的健康卻每況愈下，因為她的脊椎越來越衰弱。大
多數的時間她都必須待在家中，於是她在家裡擺滿了花
草樹木、美麗的墨西哥手工藝品和寵物。

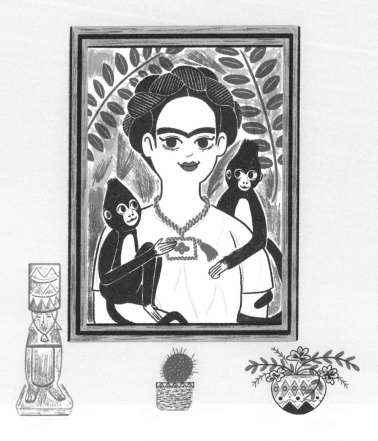

許多芙烈達飼養的寵物、植物和墨西哥的景緻，經常會出現在她的
自畫像中。

當芙烈達的名望日增，墨西哥繪畫與雕刻學校邀請她擔任繪畫指導教授。

不同於傳統的老師，芙烈達不會讓她的學生臨摹名畫。相反的，她將真實的墨西哥生活呈現在他們面前。

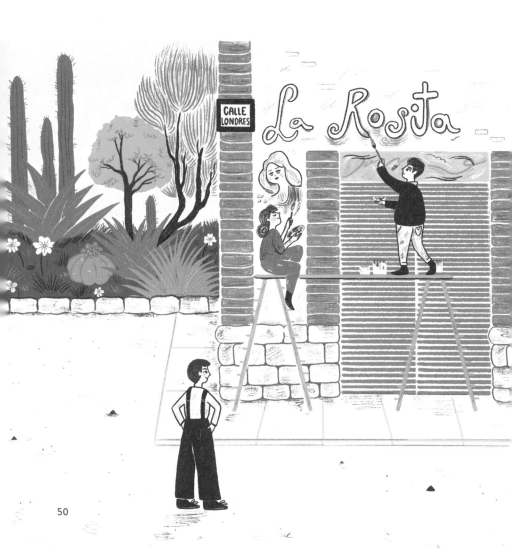

她帶學生到她家漂亮的花園、色彩繽紛的市場、貧民窟，或是有趣的歷史景點，她甚至會讓他們在街道上繪製大型壁畫。

當她的病痛嚴重到不能到學校教書時，學生就到她的家中上課。

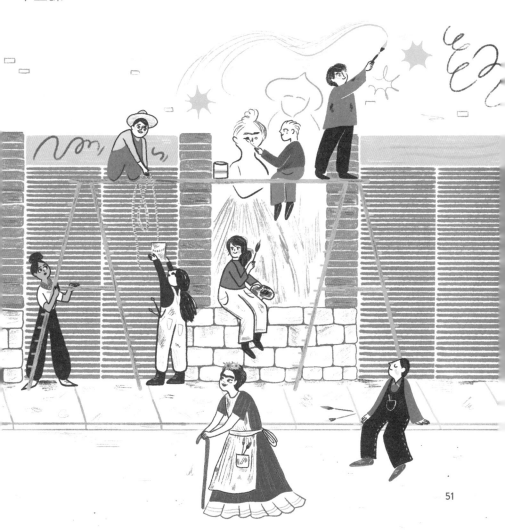

芙烈達才三十七歲，但她已經虛弱到不論坐著或站著都很困難。她只能穿著鋼製胸衣躺在床上，無法做任何事。芙烈達開始寫日記，日記本上滿滿的都是素描、拼貼和文字。如同她的畫一樣，她試著表達心中最深層的想法和感情，即使它們看起來雜亂無章。

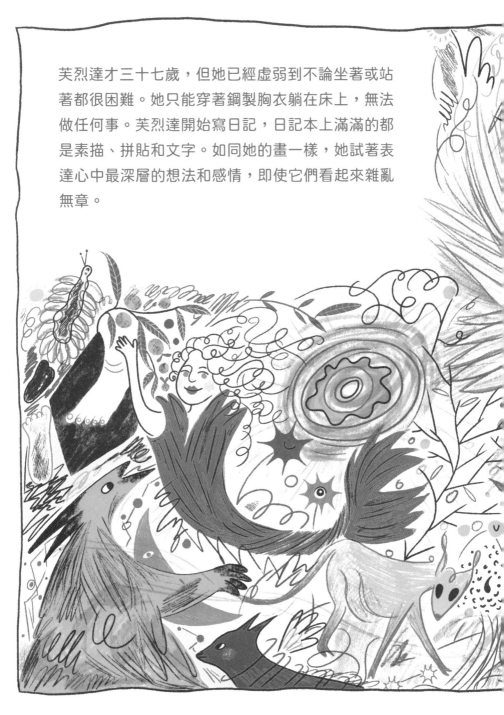

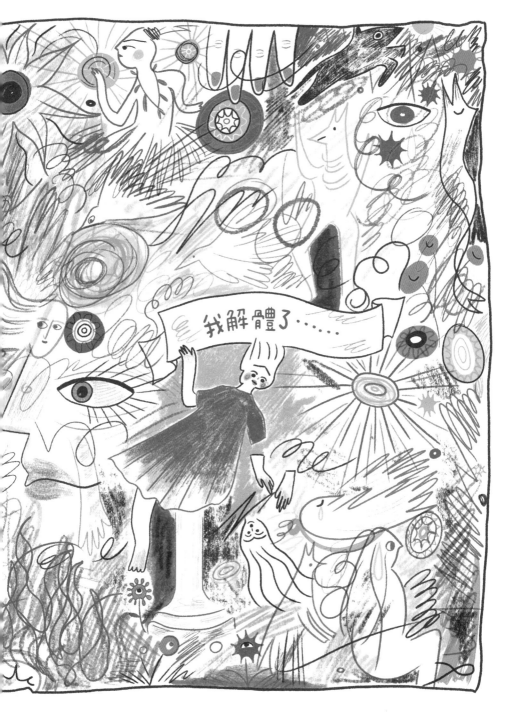

1946年，芙烈達的一幅畫作獲頒墨西哥教育部的獎項。雖然芙烈達的身體還是經常處於劇痛的狀態，她依舊出席了頒獎典禮，並且繼續創作。

在〈希望之樹，保持堅定〉這幅畫中，她畫了兩個不同的自己：外在的她──躺在醫院的床上，床邊就是無底洞；內心的她──穿著漂亮的衣服坐著，手中拿著一面旗子，上面寫著「希望之樹，保持堅定」。

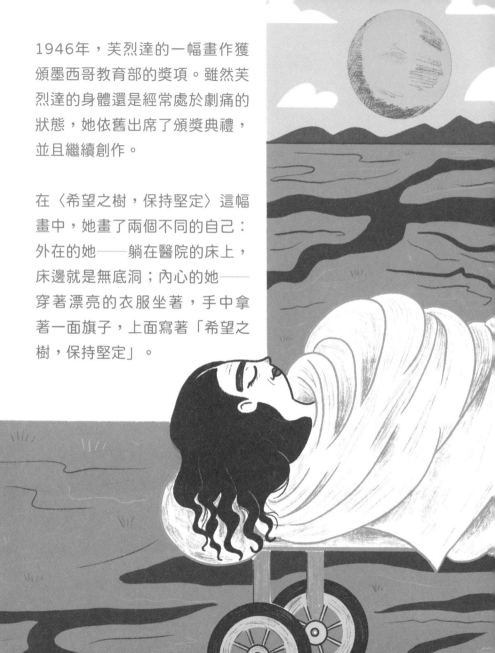

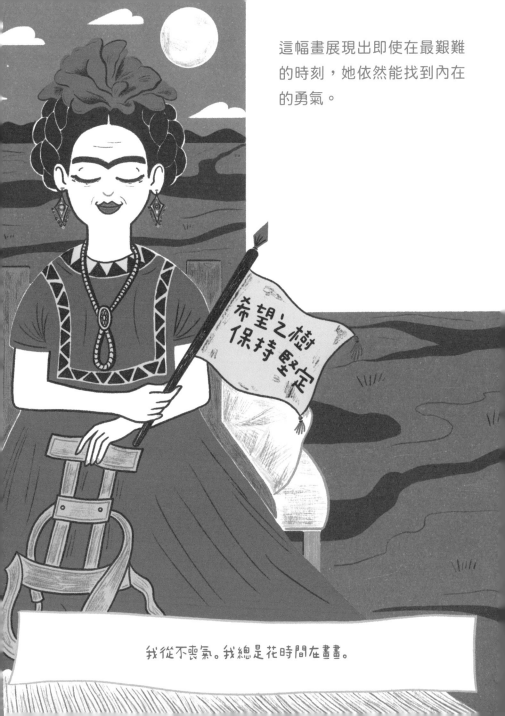

這幅畫展現出即使在最艱難的時刻，她依然能找到內在的勇氣。

希望之樹
保持堅定

我從不喪氣。我總是花時間在畫畫。

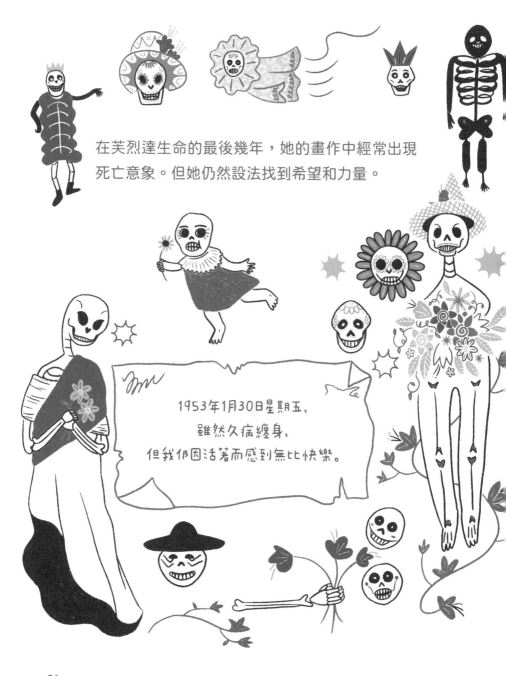

在芙烈達生命的最後幾年，她的畫作中經常出現死亡意象。但她仍然設法找到希望和力量。

1953年1月30日星期五，
雖然久病纏身，
但我仍因活著而感到無比快樂。

1953年，芙烈達首次在自己的祖國墨西哥舉辦個展，她決定無論如何一定要親自參加，於是搭乘救護車呼嘯著來到會場，並且在展場中央躺在床上主持自己的畫展。

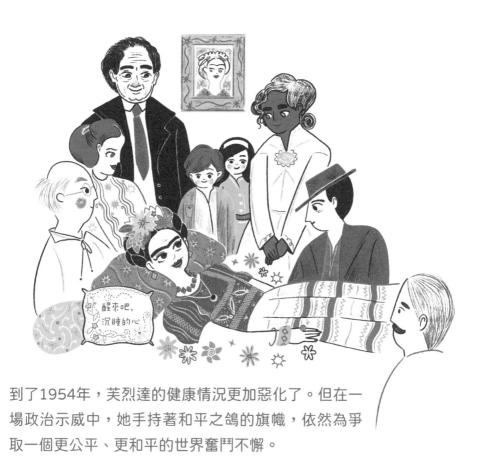

到了1954年，芙烈達的健康情況更加惡化了。但在一場政治示威中，她手持著和平之鴿的旗幟，依然為爭取一個更公平、更和平的世界奮鬥不懈。

1954年7月13日，芙烈達在示威活動後十一天去世了。

在芙烈達逝世後，她的聲望更高了。現今，她的畫作每幅價值可高達到數百萬美元，複製品被收藏於墨西哥人的家中以及世界各地。她的故事也被出版成書和拍成電影，紀念她精采的一生。

芙烈達在她小小的畫作中展現出偉大的意念，她的作品讓我們知道悲傷、痛苦和失去都是人生的一部分，然而，這些畫更展現出我們內在的勇氣、希望和熱情，可以幫助我們面對人生投來的變化球。

芙烈達最後的一幅作品畫的是色彩鮮明的西瓜，畫中正是她最後想傳達給世人的訊息——生命萬歲！

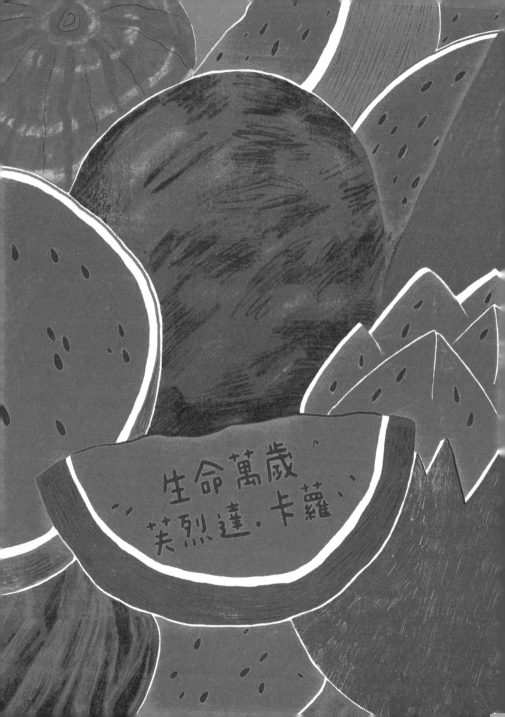

年表

1907年
瑪格達蕾娜·卡門·芙烈達·卡蘿·卡德隆（Magdalena Carmen Frida Kahlo y Calderón）於7月6日出生於墨西哥的科約阿坎區。一般稱她為芙烈達。

1910年
墨西哥革命爆發。這場革命對小小芙烈達有很深的影響，她甚至將這年當成自己的出生年。

1914年
芙烈達罹患小兒麻痺症，必須待在床上休養九個月。

1927年
終於可以擺脫石膏胸衣的束縛後，芙烈達加入了墨西哥共產黨。

1928年
芙烈達與知名藝術家迪亞哥·里維拉相遇。他們於次年結婚。

1930年
新婚不久，他們搬到美國舊金山。芙烈達不快樂且想家。

1933年
芙烈達和迪亞哥終於回到墨西哥並且搬進新家。

1938年
芙烈達首度在紐約舉行個展，展出非常成功！

1939年
繪製她最有名的作品之一〈兩個芙烈達〉。芙烈達和迪亞哥離婚。

1946年
芙烈達的作品〈摩西〉獲頒墨西哥教育部獎項。繪製〈希望之樹，保持堅定〉。

1953年
芙烈達首次在墨西哥舉辦個展，她在藝廊中央躺在床上主持自己的畫展。

1954年
芙烈達於7月13日逝世，享年四十七歲。

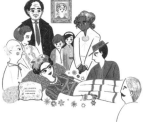

1922年
芙烈達進入國立墨西哥預備學校就讀，她喜歡解剖學、生物學和動物學。

1925年
9月17日，芙烈達遭遇了一場嚴重的車禍，身受重傷，又必須臥床幾個月。但她似乎完全康復了……

1926年
但一年後，醫生們發現芙烈達的脊椎仍有問題，她必須再度臥床休息九個月。為了消磨時間，她開始畫畫，創作第一幅自畫像。

1931年
夫妻倆回到墨西哥停留五個月並開始蓋他們的新房子，雖然沒多久他們又再度前往美國紐約。芙烈達開始創作〈我的衣服晾在那兒〉，但直到1933年才完成。

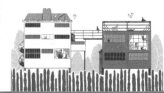

1932年
芙烈達和迪亞哥搬到底特律。

1940年
離婚後，芙烈達畫出了〈短髮自畫像〉。同年，芙烈達和迪亞哥再度結婚，條件是她能保有完全的獨立。

1943年
芙烈達完成〈與猴子一起的自畫像〉，並受聘為墨西哥繪畫與雕刻大學的繪畫指導教授。

1944年
芙烈達的健康惡化，她必須穿著鋼製胸衣來固定背部。她繪製〈破碎的脊柱〉來表達她的痛苦。

今日
芙烈達以風格強烈的自畫像、色彩艷麗的穿衣風格和面對命運多舛的勇氣而聞名。

芙烈達・卡蘿

小辭典 *依內文出現順序排列。

革命—
用激烈的方式來推翻現任國家領導者。革命通常會帶來一段暴力且動盪的時期。

獨裁者—
完全掌控整個國家的政治領導人，通常是用武力來維持控制權。

癲癇症—
一種腦部疾病，會引起不由自主且劇烈的抽搐。

小兒麻痺症（脊髓灰質炎）—
一種使肌力衰弱的嚴重疾病。目前還沒有治療方法，但有疫苗可預防。

社會主義—
一種社會經濟理論。主張所有的土地與商業應該由社會集體共同擁有，而不是個人。

解剖學—
研究人類、動物或其他生物器官的一門學科。

生物學—
研究地球上的所有生物，包括生命起源、演化以及影響演化之變數等的一門學科。

動物學—
研究動物的構造、行為和棲息地的一門學科。

脫臼—
外力迫使骨頭離開正常位置。

脊椎骨—
組成脊椎的三十三節小骨頭。脊椎骨保護脊椎神經和支持身體的重量。

畫架—
一個可以讓藝術家將他們的作品放在上面作畫的架子。

共產黨—
信仰共產主義的人所組成的政黨。

壁畫—
一種大型藝術品，通常是直接畫在牆壁上的
繪畫作品。

超現實主義—
二十世紀的藝術文化運動，探索夢境及其顯
露最深層的想法和慾望的力量。

貧民窟—
在城市鄉鎮的某個區域，人們住在非常簡陋
的房子裡。

文 **伊莎貝爾‧湯瑪斯** Isabel Thomas

科普童書作家，以人物、科學、自然等為主要創作題材。作品曾入選英國科學教育協會年度最佳書籍、英國皇家協會青少年圖書獎與藍彼得圖書獎等。

圖 **瑪麗安娜‧馬德里斯** Marianna Madriz

自由插畫家。經常與童書出版社及各大期刊雜誌合作。近年來致力於為兒童、青少年舉辦藝術相關的工作坊，以及為熱愛插畫的學生與插畫家提供專業諮詢。目前定居於倫敦。

譯 **劉慧中**

靜宜大學英國語文學系畢；銘傳大學應用英文研究所畢業。於1999年通過教育部國小英語師資檢定，目前擔任國小英文教師。

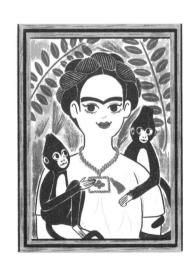